飛吧!紙飛機

口袋飛機

紙飛機達人教你走到哪飛到哪

✈ 美國F-18黃蜂式戰鬥攻擊機工程師　　肯·布拉克伯恩
✈ 「世界紀錄紙飛機大全」系列作者　　傑夫·蘭姆 著
✈ 先後四次創下紙飛機滯空時間最長世界紀錄
✈ 現任金氏世界紀錄紙飛機滯空時間最長紀錄保持人

飛吧!紙飛機2
口袋飛機

作者│肯‧布拉克伯恩(Ken Blackburn)、傑夫‧蘭姆(Jeff Lammers)
總編輯│呂靜如
責任編輯│王鐘銘
行銷企劃│華幼青
美術設計│張裕民

發行人│宋勝海
出版│泰電電業股份有限公司
地址│台北市中正區博愛路76號8樓
電話│(02)2381-1180
傳真│(02)2314-3621
劃撥帳號│1942-3543 泰電電業股份有限公司
網站│馥林官網 http://www.fullon.com.tw

總經銷│時報文化出版企業股份有限公司
電話│(02)2306-6842
地址│台北縣中和市連城路134巷16號
印刷│普林特斯資訊股份有限公司

**First published in the United States under the title:
POCKET FLYERS PAPER AIRPLANE BOOK.**

Copyright © 1998 by Ken Blackburn and Jeff Lammers.
Published by arrangement with Workman Publishing Company, New York.
Chinese language copyright 2008, Taitien Electric Co., LTD.
Cover Design by ADporter
Interior Design by Nancy Loggins Gonzales with Eric Heitman
Cover and interior photographs by Walt Chrynwski

2009年7月初版　定價149元
ISBN: 978-986-6535-22-2

國家圖書館出版品預行編目資料

飛吧紙飛機2:口袋飛機 /肯‧布拉克伯
恩(Ken Blackburn)、傑夫‧蘭姆(Jeff
Lammers)著. - 初版.一臺北市:泰電電業,
2009.7 面;公分 - (Play; 02)
ISBN 978-986-6535-22-2(平裝)
1.摺紙

972.1 98007978

目錄

歡迎來到口袋飛機的世界

從很多方面來看，迷你紙飛機跟大尺寸紙飛機並沒有不同，他們為了同樣的目的飛行，他們用同樣的方式調整。但是，小飛機的確有一些獨特之處：他們比大飛機輕快靈活──他們轉得比較快，對微調也比較敏感。比較小的尺寸也讓他們看起來比較快（雖然其實他們跟大紙飛機飛行的速度是一樣快的）。

迷你飛機最好在室內飛──一方面因為沒有風把他們吹跑或者吹落，另一方面也因為他們太小了，在戶外會很容易不見。

最佳摺紙祕訣

所有的口袋飛機都以虛線（---）和點線（...）標記。虛線是「摺進去」線，意思是這條線會在摺痕的內側，摺了之後你就看不到它了。這些線都標上了數字做為摺疊的順序。

點線是「往外摺」線。你會在摺痕的外側看到它。它的功用是讓你摺的時候可以知道正確的位置。有些飛機需要剪開，要剪開的地方會用粗實線。

為了盡可能把線壓得緊一點。你可以摺了之後把指甲滑過邊緣。這對於在同一個區域有很多摺線的飛機（如「劍齒虎」）特別有幫助。

Y形狀

調整飛機

即使你完全照著指示摺好飛機，還是很可能一剛開始的時候飛得不大順。幾乎所有的紙飛機都需要一些微調。記住：對小飛機來說，即使是很小很小的調整都可能導致極端的後果。舉例來說，當你為了能夠滑翔要做出一個小小的向上升降舵，即使只是多摺了一點點，飛機可能就會翻跟斗。

最先要檢查的事情是機翼有沒有平衡，機翼和機身有沒有形成一個「Y」的形狀。

"Y"—形狀

上和下

　　調整升降舵是接下來最重要的修正動作，可以讓你的飛機不會失速墜毀（速度變慢、然後往下墜地）或者俯衝。紙飛機的升降舵通常位於機翼的後緣。如果你的飛機會俯衝，把機翼的後緣往上彎一些，做出一點向上的升降舵。如果它會失速墜毀，表示你可能加得太多了，稍微把機翼整平一點。

左和右

　　多數紙飛機在第一次飛行的時候會轉彎，這要靠調整方向舵來修正。大部分紙飛機的方向舵在機身尾端，把它稍微往左或往右彎來調整舵的方向。如果你的飛機沒有往前直飛，就把方向舵往你想去的方向彎。舉例來說，如果你的飛機會往右轉，那就把方向舵往左彎一點，反之亦然。如果你的飛機直飛而你希望它往右轉，那就把方向舵往右彎一點。往左的狀況也是一樣的。

方向舵

讓它們飛翔

　　紙飛機要飛得好必須要靠很好的拋擲技術。舉例來說，最好的方式是用你的拇指和食指捏住機身對著前方（「旋轉翼」和「蜻蜓」用不同的方式來拋擲，這會在摺紙指南中提及）。讓飛機在你的肩膀正前方保持平穩，然後往前擲出。

　　本書中的每個飛機機型都是獨特的。最快學會如何飛好其中一架的方法就是練習。試飛你的飛機，嘗試不同的調整，試著射得快一點或慢一點。一般來說，機翼越寬大，越能讓飛機成功的減速飛行，並且滑翔得更穩。機翼比較小的飛機，通常飛得比較快，也比較適合長途飛行。但是不要對我們的話照單全收，動手去摺幾架，為自己找出答案！

協和500

大概三十多年前,一個英國和法國合作的團隊發展出協和式噴射機,是當時最快速的客機。它能以音速的兩倍以上飛行(大約是每小時一千四百英里),在不到三小時內載著一百二十八個乘客飛越大西洋。在這裡,你的「協和500」設計得像是一些速度最快的車輛,例如印地賽車聯盟的車。用這架飛機創造你自己的飛行紀錄吧!

飛行祕訣

保持兩翼對稱非常重要,而且兩翼和機身要形成一個「Y」型。做出一點點向上的升降舵,「協和500」非常適合長途飛行。

製作協和500

虛線的地方往內摺（所以摺完你會看不到虛線），點線往外摺。

1.沿著實線割開線，沿著線1和線2摺。

2.沿著線3和線4摺。

3.翻過飛機，沿著線5對摺。沿著實線剪掉尾部。

4.沿著線6摺出機翼。

5.翻過飛機，沿著線7摺出另一個機翼。

6.打開飛機，把機尾沿著線8推上來。沿著線9和線10摺機翼末端。

旋轉翼

準備面對來自外太空的入侵吧！就像飛碟可以垂直降落一樣，這些特別的紙飛機也可以。把「旋轉翼」向上直線射出，到達到最高點之後，本來合起來的葉片會張開，整架飛行器就會向下快速旋轉。試試看把「旋轉翼」從很高的地方放下來，比方樓梯的頂端。

飛行祕訣

兩葉片和機身要形成一個「Y」型，不然飛行器會倒翻過來並且下墜。

製作旋轉翼

沿著實線剪開，虛線的地方往內摺（所以摺完你會看不到虛線），點線往外摺。

1. 沿著實線把旋轉翼剪開，如圖。

2. 拿其中一個旋轉翼，沿著線1摺。

3. 沿著線2摺。

4. 沿著線3和線4摺。用膠帶封住（也可以不封）。

5. 沿著線5和線6把葉片往下摺。

B-2嗡嗡轟炸機

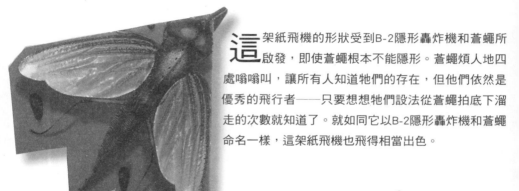

這架紙飛機的形狀受到B-2隱形轟炸機和蒼蠅所啟發，即使蒼蠅根本不能隱形。蒼蠅煩人地四處嗡嗡叫，讓所有人知道牠們的存在，但他們依然是優秀的飛行者——只要想想牠們設法從蒼蠅拍底下溜走的次數就知道了。就如同它以B-2隱形轟炸機和蒼蠅命名一樣，這架紙飛機也飛得相當出色。

飛行祕訣

兩葉片和機身要形成一個「Y」型，在尾端做出一點升降舵可以避免飛機下墜。

製作B-2嗡嗡轟炸機

沿著實線剪開，虛線的地方往內摺（所以摺完你會看不到虛線），點線往外摺。

1. 沿著實線剪開，如圖。

2. 沿著線1和線2摺。

3. 沿著線3摺。

4. 沿著線4和線5摺。

5. 翻過飛機，沿著線6對摺。

6. 沿著線7摺出一個機翼。

7. 翻過飛機，沿著線8摺出另一個機翼。

8. 把飛機打開，機翼和機身形成一個「Y」形。

劍齒虎

曾經漫步於北美洲的劍齒虎是巨大而兇殘的動物,上犬齒可以長達八英寸。雖然這架長得像老虎的紙飛機看起來嚇人,但是它其實就像小貓一樣。它是一架表現良好的全方位飛行器,適合平順的長途飛行。

飛行祕訣

想要來個普通的飛行,就利用一些向上的升降舵,輕輕擲出。想要表演翻跟斗的話,加大升降舵,把飛機直線往上丟。

製作劍齒虎

虛線的地方往內摺（所以摺完你會看不到虛線），點線往外摺。

1. 沿著線1摺，然後打開。沿著線2摺，然後打開。把飛機翻過來，沿著線3摺，然後打開。把A點和B點摺在一起，如圖。

2. 沿著線4摺。

3. 沿著線5往回摺。

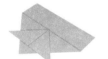

4. 沿著線6摺，然後沿著線7往回摺。

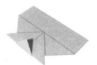

5. 沿著線8把機頭往下摺。

6. 翻過飛機，沿著線9對摺。

7. 沿著線10把一個機翼往下摺。

8. 翻過飛機，沿著線11把另一個機翼往下摺。

9. 打開飛機，把機翼末端沿著線12和線13往上摺，沿著線14和線15摺出「牙齒」。

木乃伊

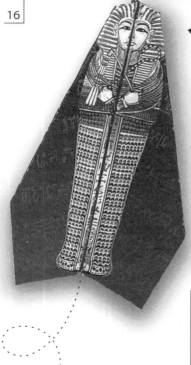

讓這一架優秀的滑翔機把你帶回古埃及，見識一下金字塔和無名法老的墳墓。「木乃伊」是一架飛鏢型的紙飛機，但是在機頭用了比較多的紙，讓它有了額外的穩定性。它是一架很棒的長距離飛行器，也是穿越時空的好幫手。

飛行祕訣

　　如果在「木乃伊」加一點向上的升降舵，它會飛得最好，但是小心不要加太多，因為這架飛機對升降舵的調整很敏感。

製作木乃伊

虛線的地方往內摺（所以摺完你會看不到虛線），點線往外摺。

1. 沿著 線 1 和 線 2 摺。

2. 沿著線3摺。

3. 沿著線4和線5摺。

4. 沿著線6把尖端往下摺。

5. 翻過飛機，沿著線7對摺。

6. 沿著線8摺出一個機翼。

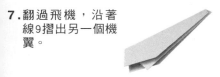

7. 翻過飛機，沿著線9摺出另一個機翼。

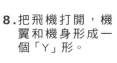

8. 把飛機打開，機翼和機身形成一個「Y」形。

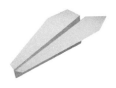

U147電路巡洋機

積體電路改變了世界，它們的小尺寸讓它們可以控制從手錶到波音747飛機自動駕駛系統的所有東西。在這裡，你的「U147電路巡洋機」使用低科技的技術，卻擁有高科技的風格。它寬大的翅膀可以讓它達成很長的漂浮旅程。

飛行祕訣

機翼和機身要形成一個「Y」型。在機翼尾端加一些向上的升降舵可以有最好的飛行。

製作U147電路巡洋機

虛線的地方往內摺（所以摺完你會看不到虛線），點線往外摺。

1. 沿著線1摺。

2. 沿著線2摺。

3. 沿著線3摺。

4. 翻過飛機，沿著線4對摺。

5. 沿著線5摺出一個機翼。

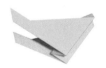

6. 翻過飛機，沿著線6摺出另一個機翼。

7. 把飛機打開，如圖。

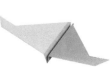

8. 在機翼尖端沿著線7和線8往上摺。

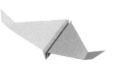

爪

爪 的機翼很寬，就像貓頭鷹一樣。當貓頭鷹搜尋食物的時候，會長距離地滑翔，一旦看到晚餐，就無聲地俯衝而下，用牠們有力的爪子抓住獵物。如果調整得當，你的「爪」也可以無聲地長距離滑翔，不過別期待它能帶回什麼老鼠。

飛行祕訣

想要來個普通的飛行，用一些向上的升降舵。試試看把方向舵向左或向右彎曲，讓你的「爪」盤旋補獵。

製作爪

沿著實線剪開，虛線的地方往內摺（所以摺完你會看不到虛線），點線往外摺。

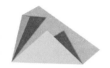

1. 沿著線1和線2摺。

2. 沿著線3摺。

3. 沿著線4往回摺。

4. 翻過飛機，沿著線5對摺。沿著實線剪掉尾端。

5. 沿著線6摺出一個機翼。

6. 翻過飛機，沿著線7摺出另一個機翼。

7. 把飛機打開，沿著線8把機尾向上推。在機翼尖端沿著線9和線10往上摺。

空中之鷹

空中之鷹長得很像最常見的上單翼飛機之一，塞斯納172型。這架飛機還以T-41梅斯卡勒羅、175雲雀、短劍和空中之鷹聞名，從1956年開始，就一直生產不同版本的機型至今。空中之鷹非常穩定、可靠，被很多飛行學校用來訓練年輕的飛行員。你的「空中之鷹」也會有一樣好的表現。

飛行祕訣

空中之鷹需要在機頭夾上迴紋針。加一點升降舵，然後水平、輕柔地擲出。試試看把機翼後緣往下彎一點點，讓飛行時有一點爬升，可以滑翔得更好。

製作空中之鷹

23

虛線的地方往內摺（所以摺完你會看不到虛線），點線往外摺。

1. 如圖示剪開。

2. 沿著線1摺機翼。

3. 沿著線2摺機翼。

4. 沿著線3把機身對摺。

5. 沿著線4和線5摺出機翼座，沿著線6和線7摺出水平升降舵。

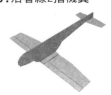

5. 根據圖示把機翼黏在機身上。

7. 把方向舵黏在機身內，方向舵下半部的線和機身的上緣要齊平。在機頭夾上迴紋針。

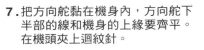

石像鬼

石像鬼通常都在屋頂渡過他們的終生，不過你的「石像鬼」可以自由地去它想去的地方，你可以在戶外也可以在室內射這架紙飛機。「石像鬼」也是一架很會翻跟斗和轉彎的紙飛機。要翻跟斗的話，把升降舵加大，然後把飛機向上直射。要轉彎的話，向左或向右調整方向舵，然後往前直射。

飛行祕訣

「石像鬼」需要用膠帶讓機翼下緣平整。加一點點升降舵可以讓它飛得更好。

製作石像鬼

虛線的地方往內摺（所以摺完你會看不到虛線），點線往外摺。

1. 如圖剪開。

2. 沿著線1和線2摺。

3. 沿著線3摺。

4. 沿著線4和線5摺。

5. 翻過飛機，沿著線6對摺。沿著實線剪掉尾端。

6. 沿著線7摺出一個機翼。

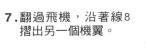

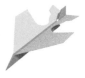

7. 翻過飛機，沿著線8摺出另一個機翼。

8. 把飛機打開，沿著線9把機尾向上推。

蜻蜓

真正的蜻蜓有寬寬的翅膀跟長長的尾巴,讓牠可以尋找小蟲當食物時停在半空中。蜻蜓看起來很和平,以優雅的方式點水,但是事實上他們是活躍的獵人,可以在半小時內吃掉跟自身重量一樣的食物。你的「蜻蜓」沒有這麼大的食量,但是如果你丟得恰當,它會在房間周圍有力而迅速的移動。用你的食指和拇指捏住飛機的尾端,慢慢地、平行地推出。

飛行祕訣

當由飛機正前方看的時候,機翼要形成一個「V」字型。在尾端加一點向上的升降舵可以讓飛機滑翔得更好。

製作蜻蜓

沿著實線剪開，虛線的地方往內摺（所以摺完你會看不到虛線），點線往外摺。

1. 剪下尾巴，如圖。

2. 沿著線1摺，然後打開。沿著線2摺，然後打開。翻過飛機，沿著線3摺，然後打開。把點A和點B摺在一起，如圖。

3. 翻過飛機，沿著線4摺。

4. 沿著線5往回摺。

5. 沿著線6摺。

6. 沿著線7往回摺。

7. 沿著線8摺出機頭。

8. 沿著線9和線10把底座摺出來。

9. 翻過飛機，沿著線11摺，然後打開，沿著線12摺，然後打開。把尾巴插進身體，如圖。

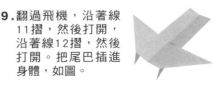

鳳凰

鳳凰是一種傳說中的鳥,牠在火焰中死亡,然後從灰燼中重生。你的「鳳凰」是一架雅緻的紙飛機。記得,如果它墜機,要調整一下然後讓牠再次翱翔——這就是鳳凰的意義。

飛行祕訣

想要來個普通的飛行,用一些向上的升降舵。這架紙飛機的長尾巴會讓它變得敏感,所以一次只能微調一點點

製作鳳凰

沿著實線剪開，虛線的地方往內摺（所以摺完你會看不到虛線），點線往外摺。

1. 如圖剪開，這裡不使用小的那一片。

2. 沿著線1和線2摺。

3. 沿著線3摺下機頭。

4. 沿著線4摺。

5. 沿著線5把機頭摺回來。

6. 翻過飛機，沿著線6對摺。沿著實線剪掉尾端。

7. 沿著線7摺出一個機翼。

8. 翻過飛機，沿著線8摺出另一個機翼。

9. 把飛機打開。沿著線9把機尾推起來。

巫師

巫師在他的洞窟中施展魔法，但是當他冒險進入世界，他會變成渡鴉的外型。就像一隻渡鴉，這架紙飛機是一個優雅而靈巧的飛行者。如果你知道正確的咒語，你可以讓它翻跟斗和俯衝（咒語在底下）。

飛行祕訣

因為這架紙飛機的機尾和機翼離得很遠，微小的調整就會對每次飛行造成很大的影響。試試看完全向上的升降舵，向上直拋，讓他翻跟斗。也可以加大升降舵，機頭朝下，將飛機往下丟。它會俯衝而下然後在碰到地面前爬升。

製作巫師

沿著實線剪開,虛線的地方往內摺(所以摺完你會看不到虛線),點線往外摺。

1. 如圖示剪開。

2. 沿著線1和線2摺。

3. 沿著線3摺。

4. 沿著線4把機頭往後摺。

5. 沿著線5和線6摺出機翼。

6. 翻過飛機,沿著線7對摺。

7. 沿著線8摺出一個機翼。

8. 翻過飛機,沿著線9摺出另一個機翼。

9. 如圖打開。確定機身和機翼形成一個「Y」字型。

✈ 飛行日誌 ✈

把你的最佳飛行記錄下來——最長滯空時間和最遠飛行距離。

日期	飛機名稱	最長滯空時間	最遠飛行距離

口袋飛機小隊

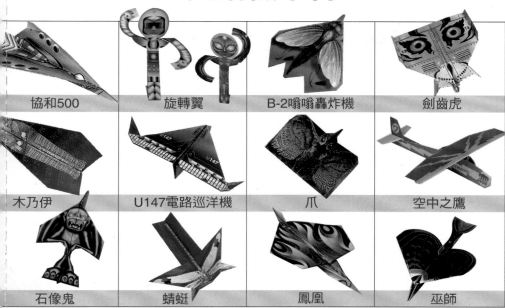

協和500	旋轉翼	B-2嗡嗡轟炸機	劍齒虎
木乃伊	U147電路巡洋機	爪	空中之鷹
石像鬼	蜻蜓	鳳凰	巫師

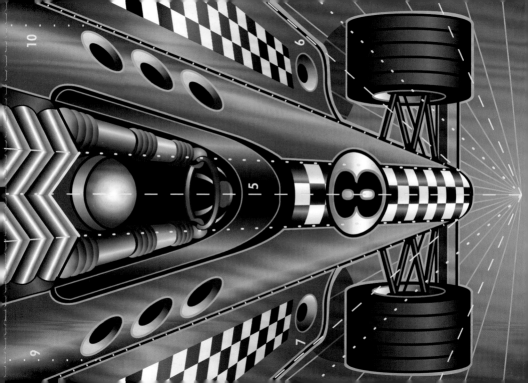

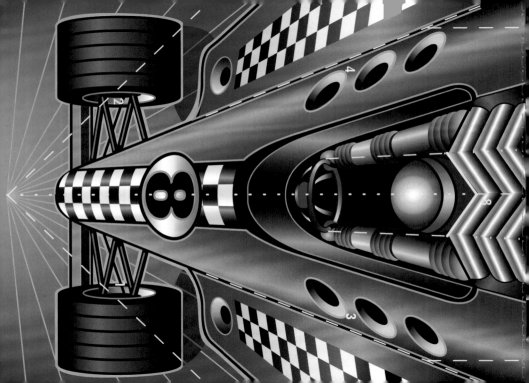

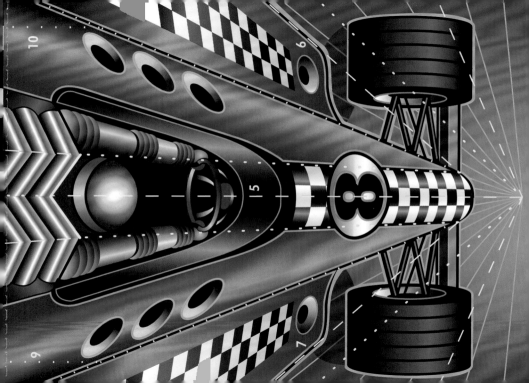

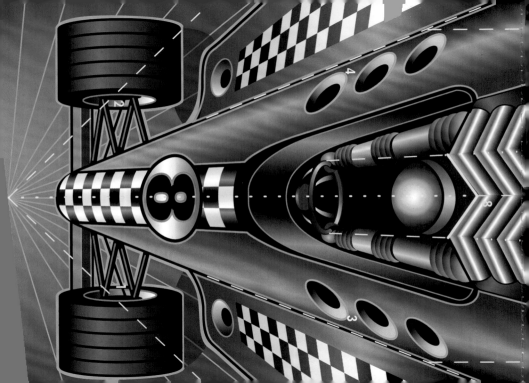

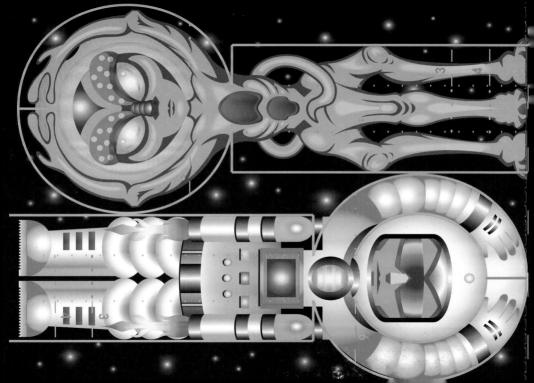

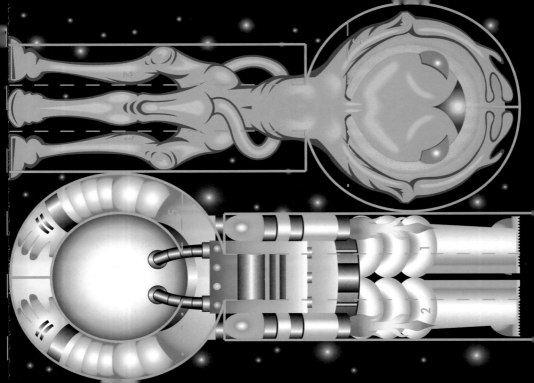

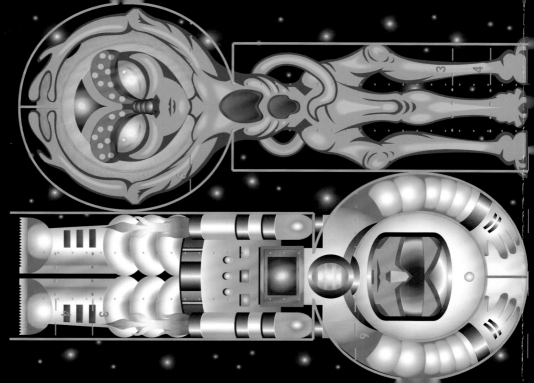

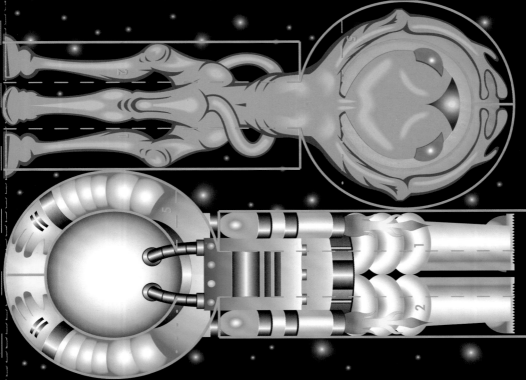

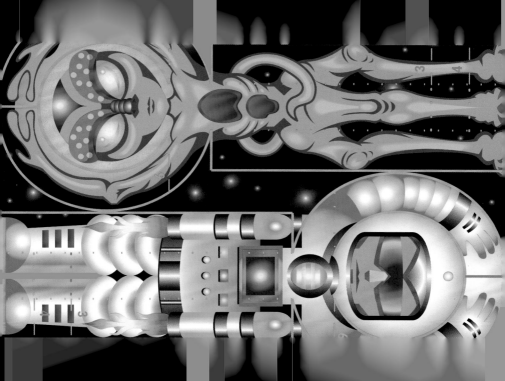

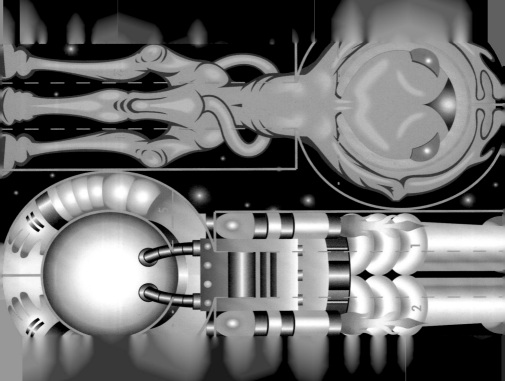

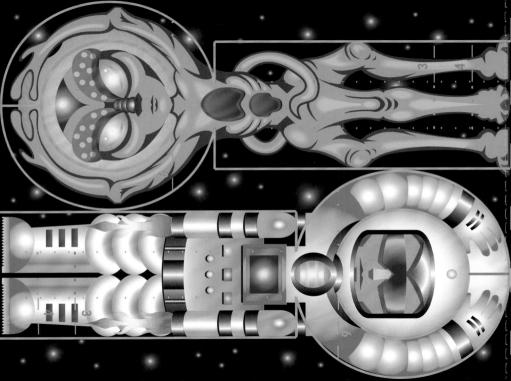

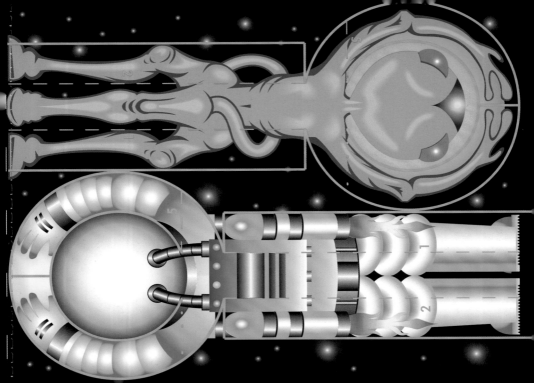

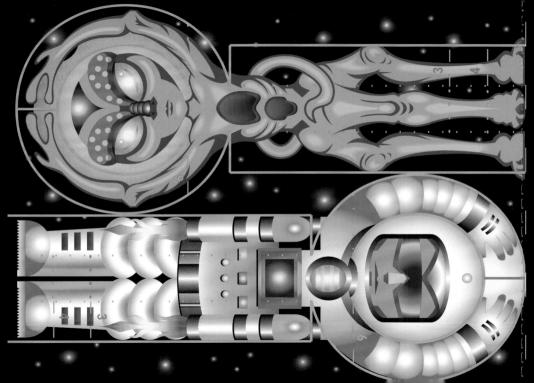

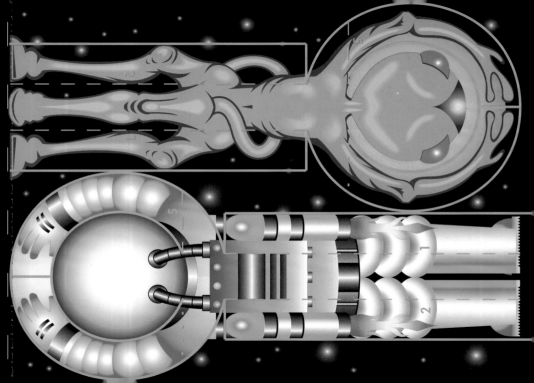

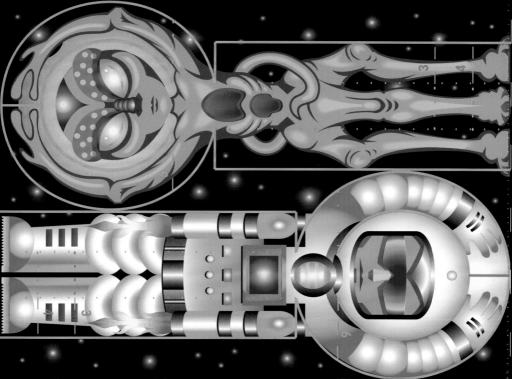

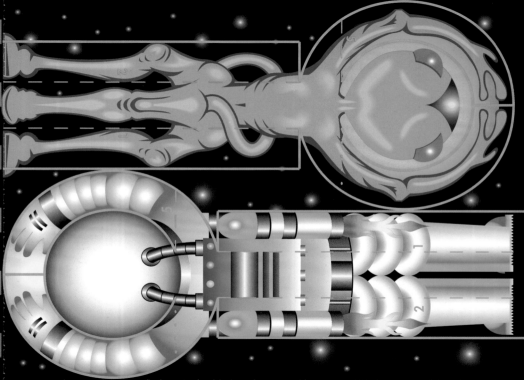

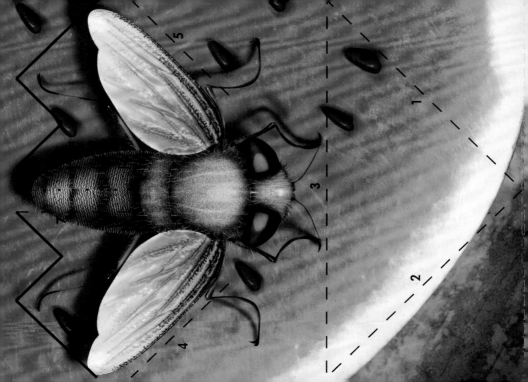

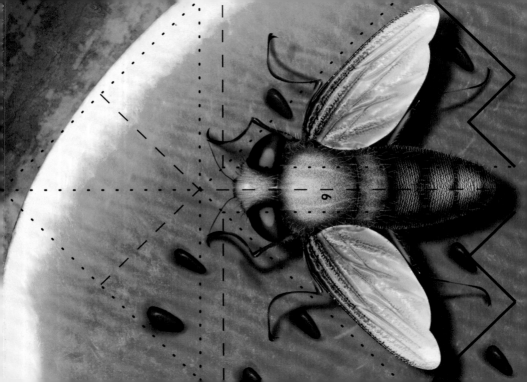

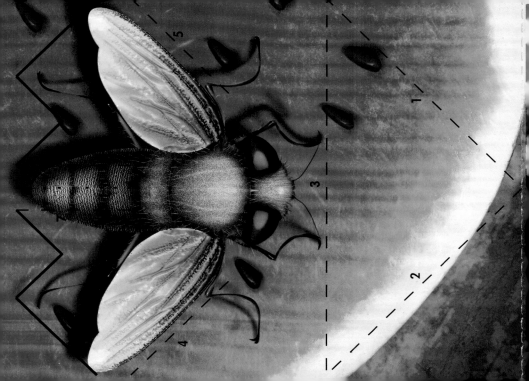

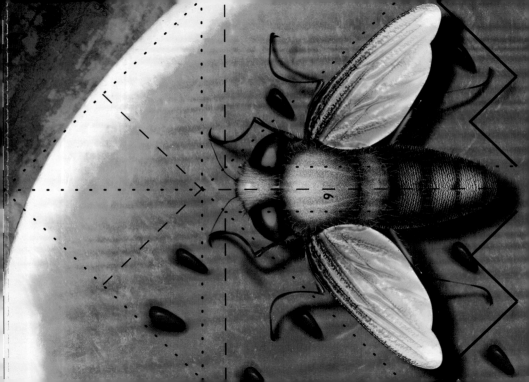

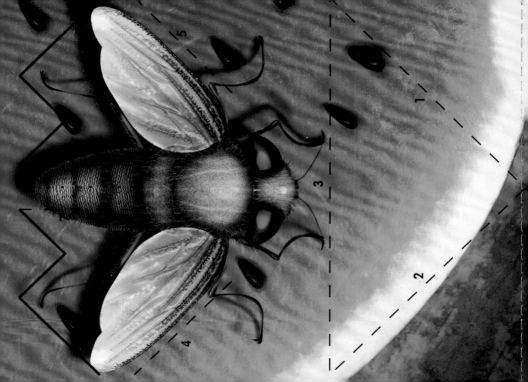

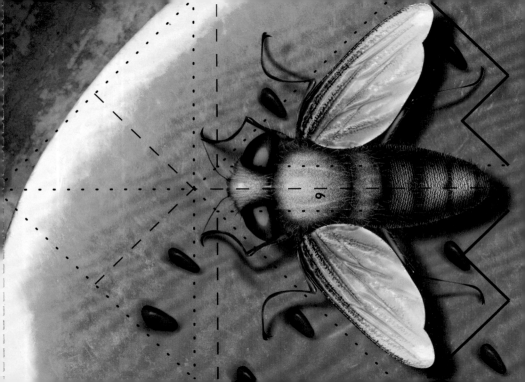

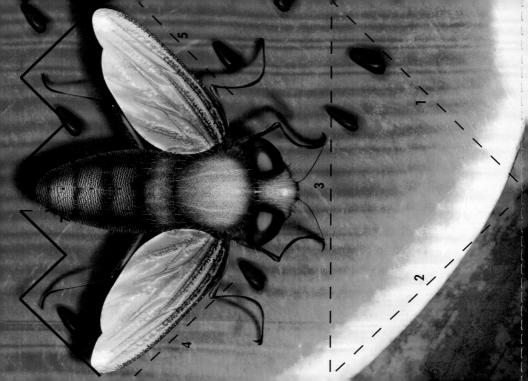

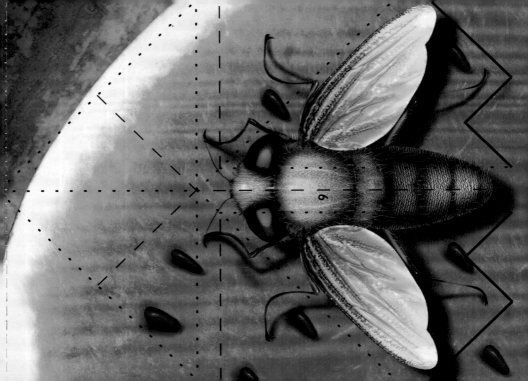

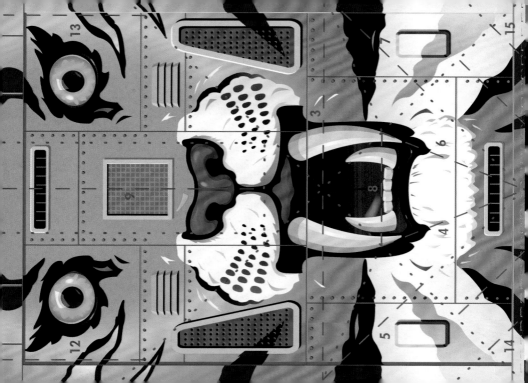

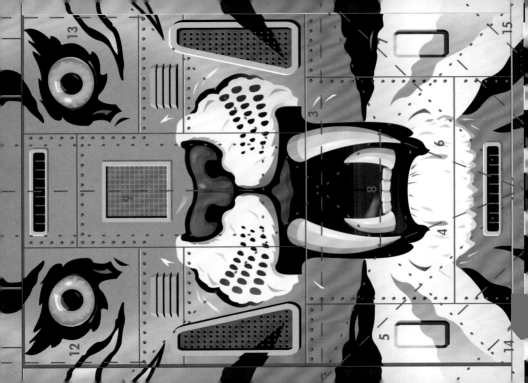

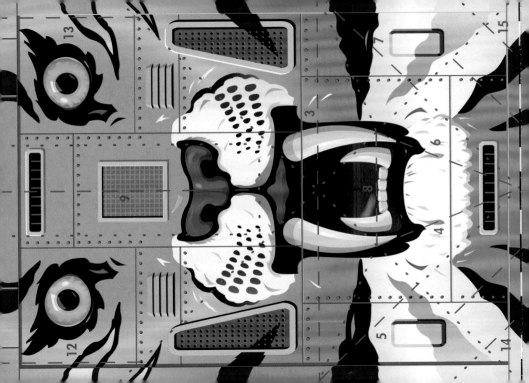

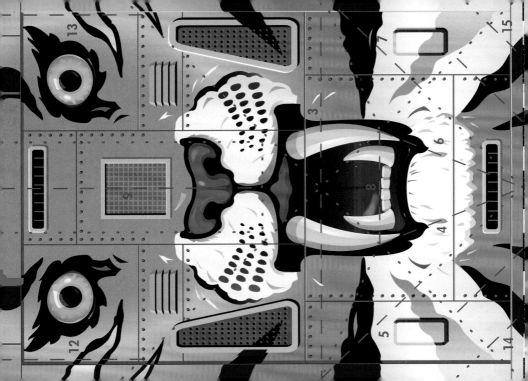

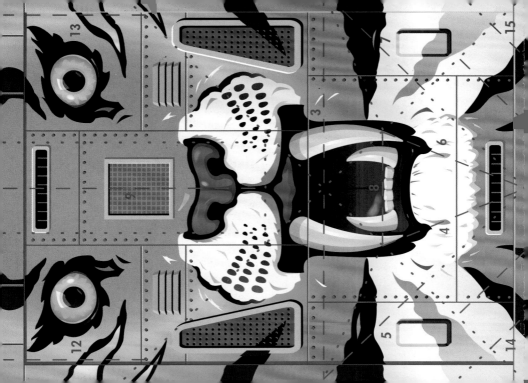

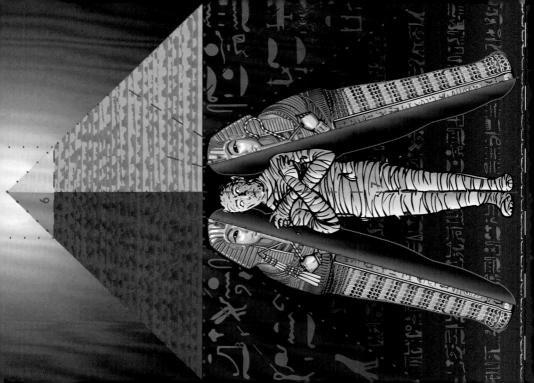

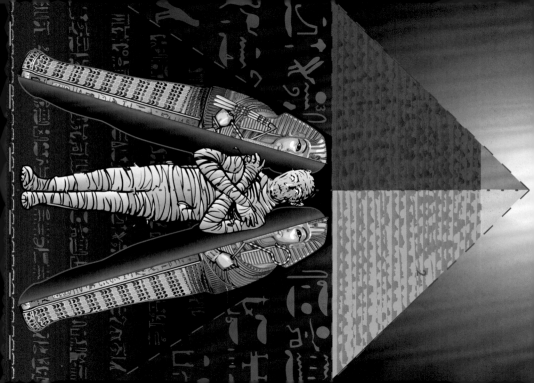

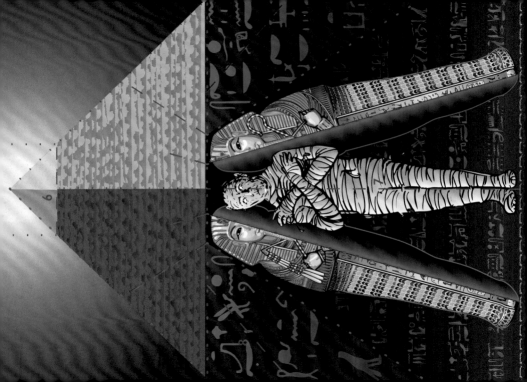

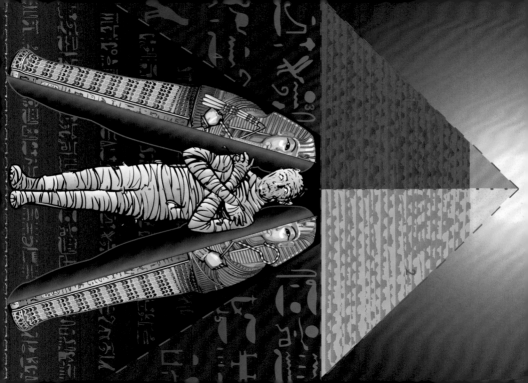

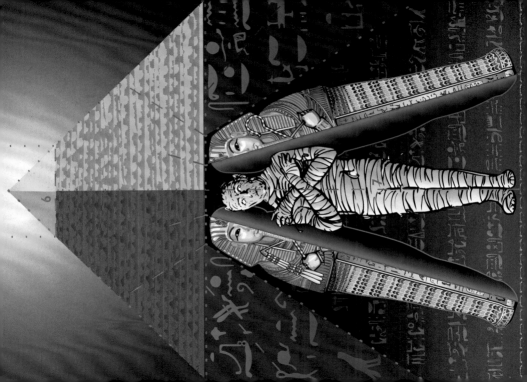

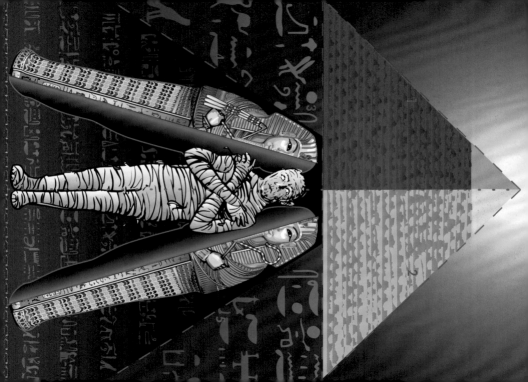

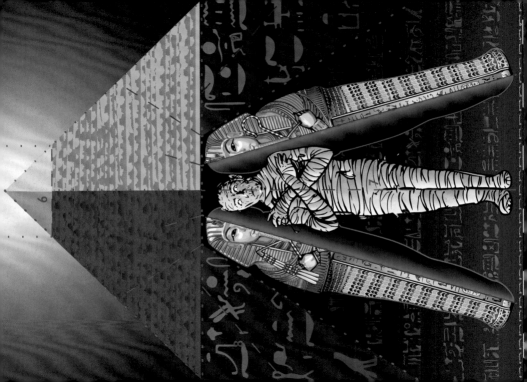

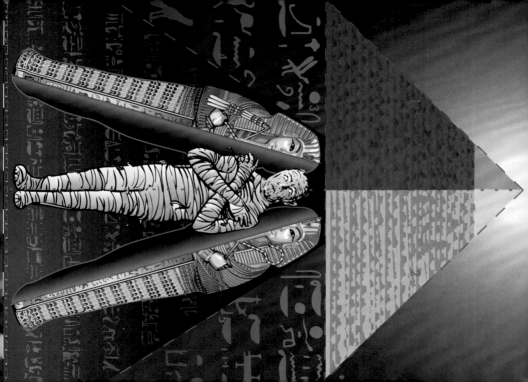

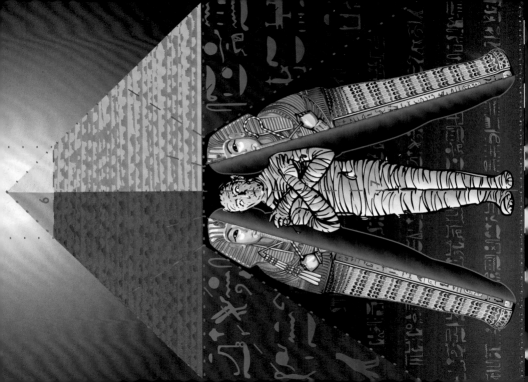

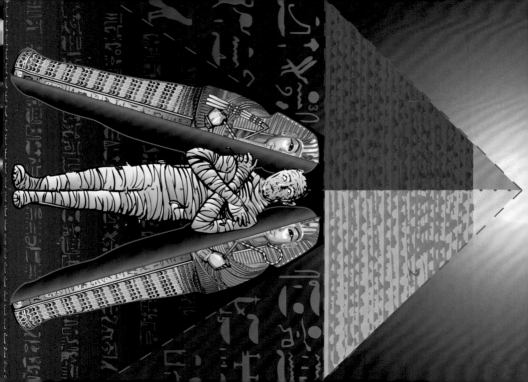

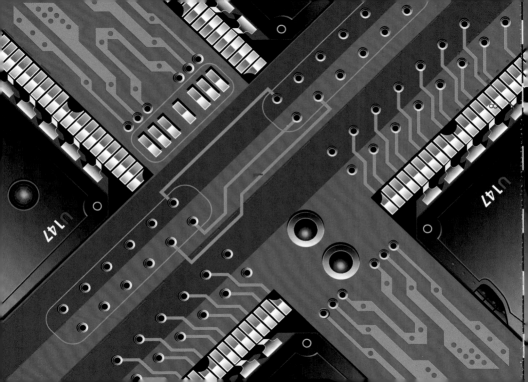

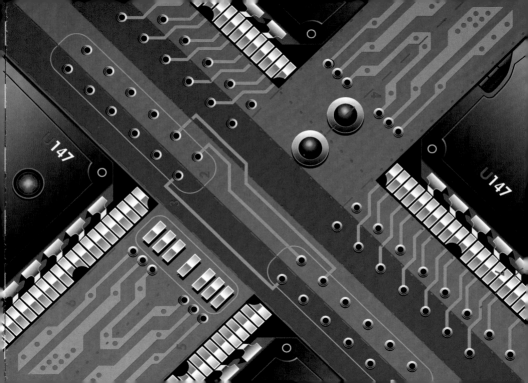

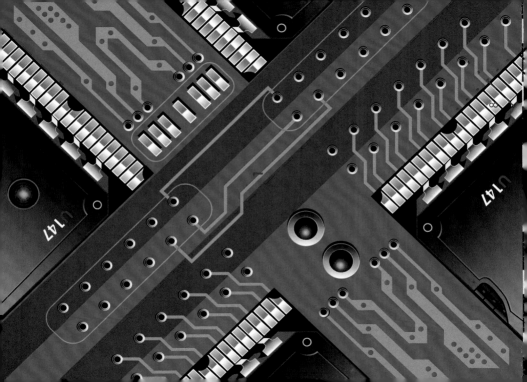

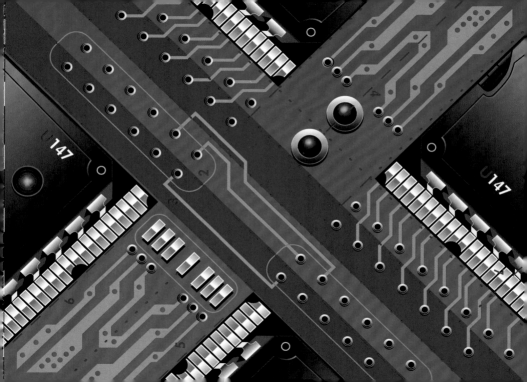

SKYHAWK

TAPE HERE

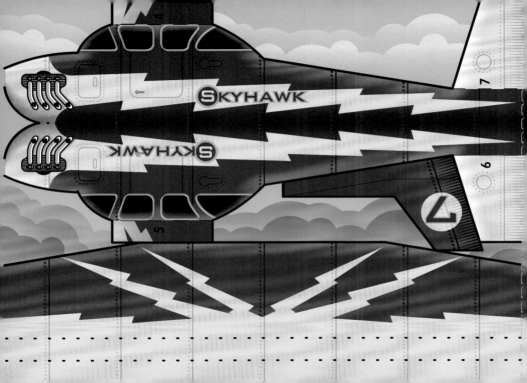

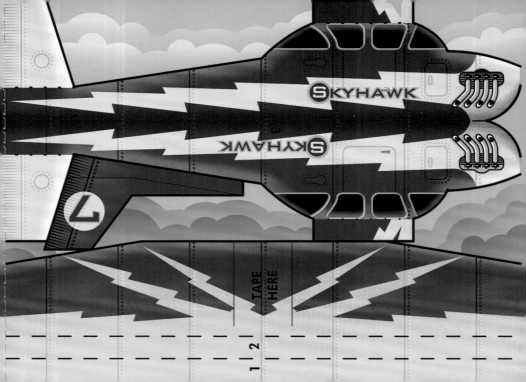

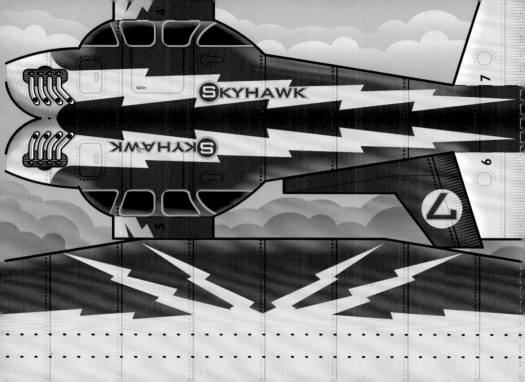

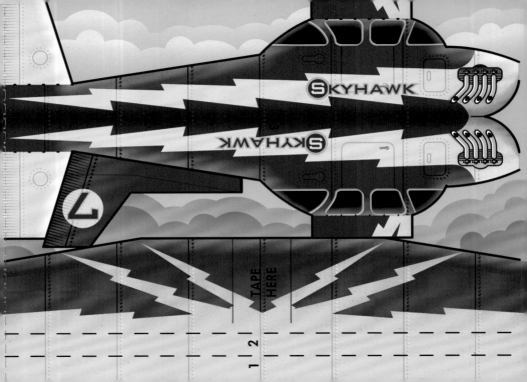

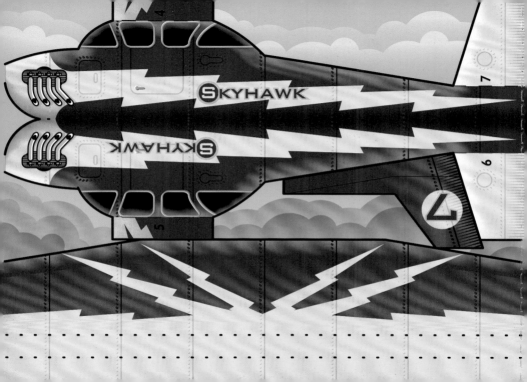

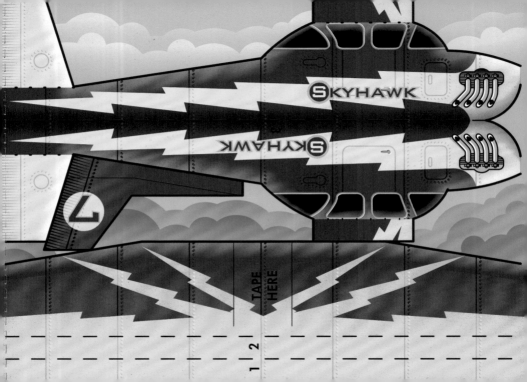

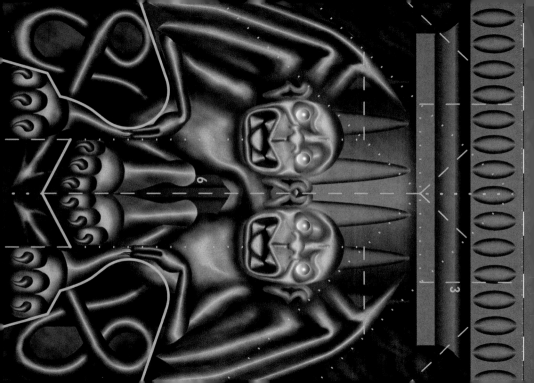

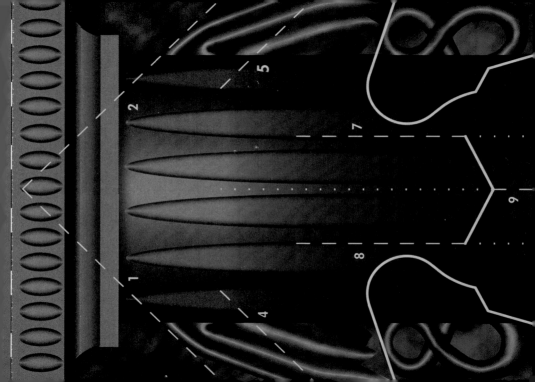

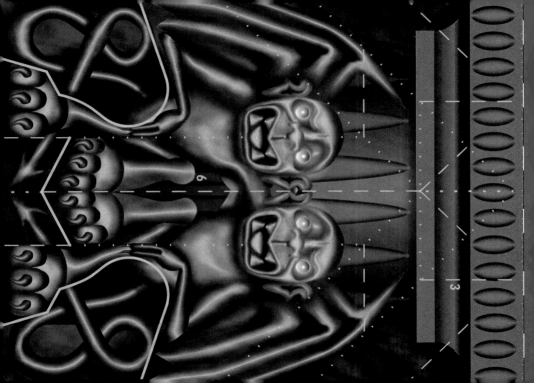

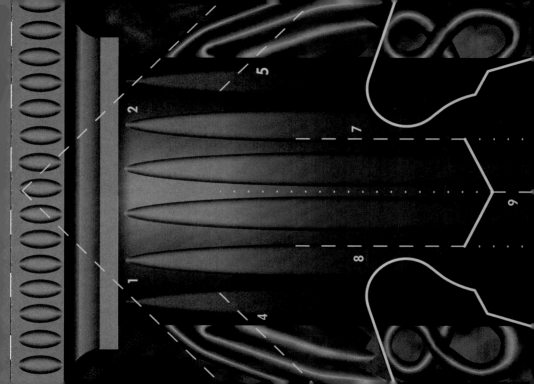

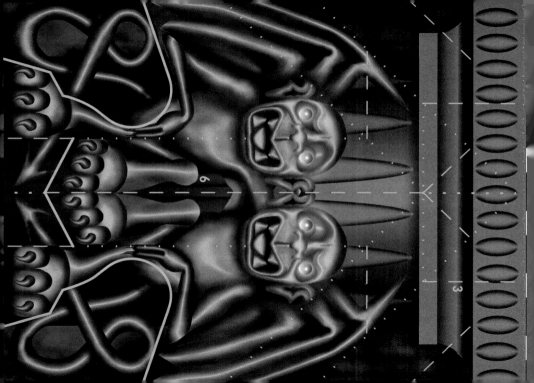

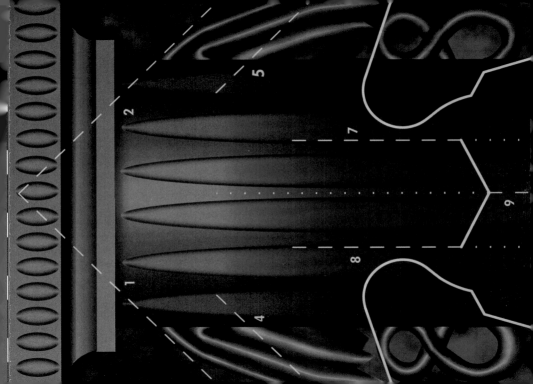

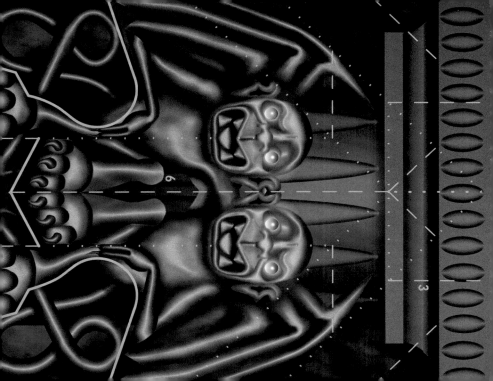

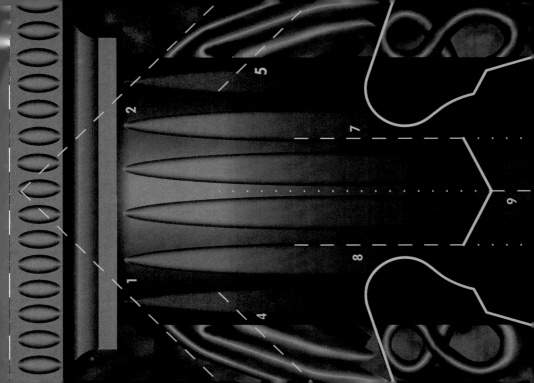

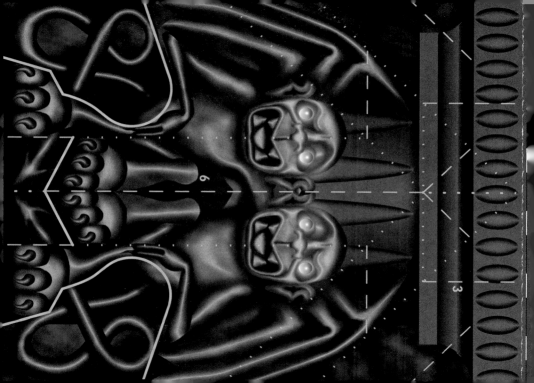

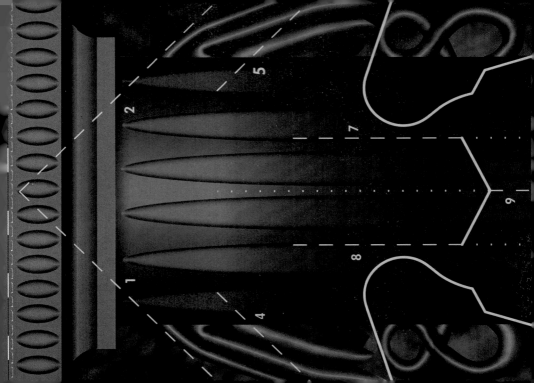

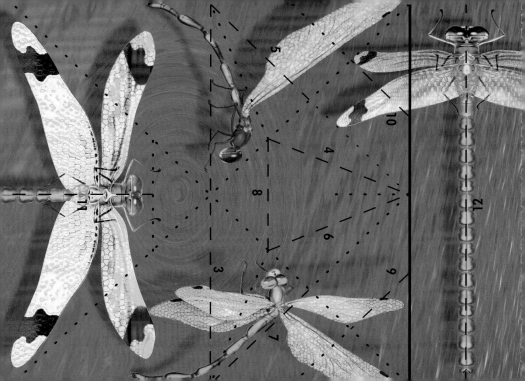

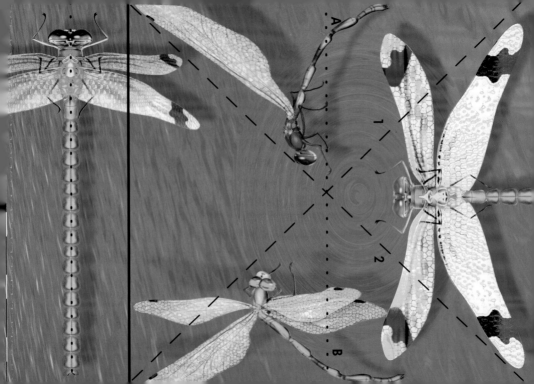

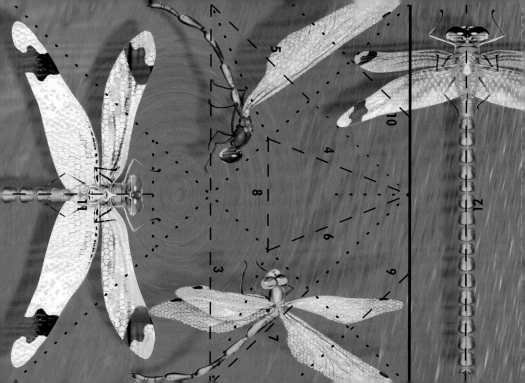

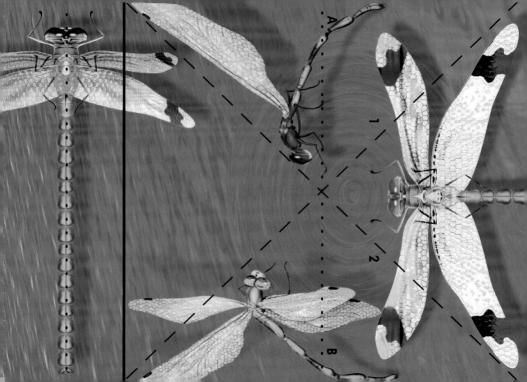

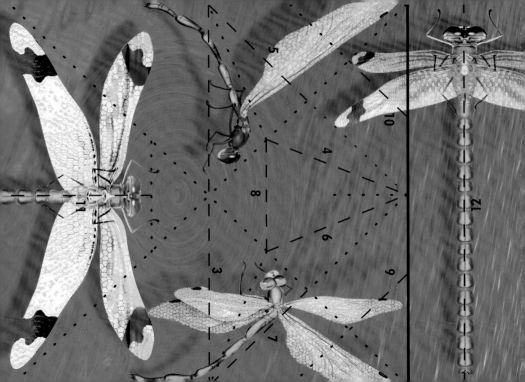

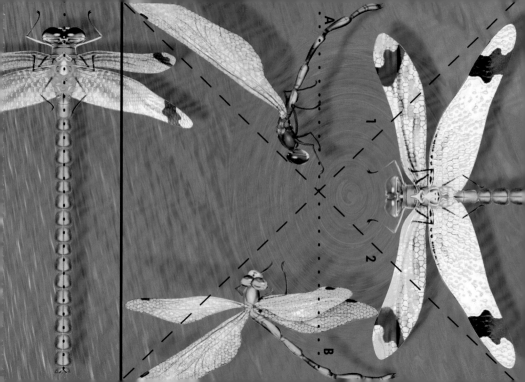

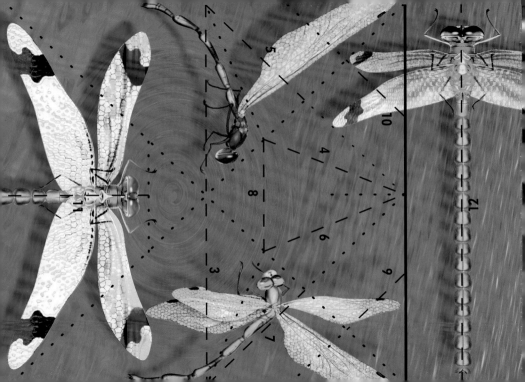

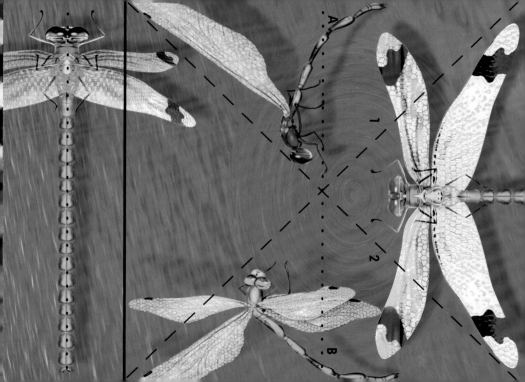

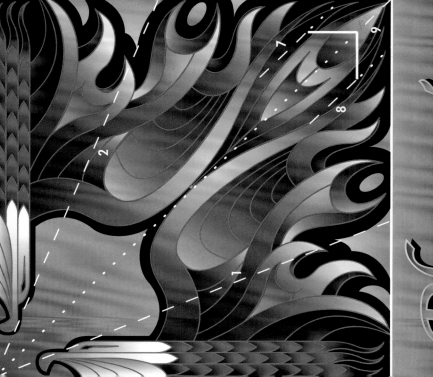

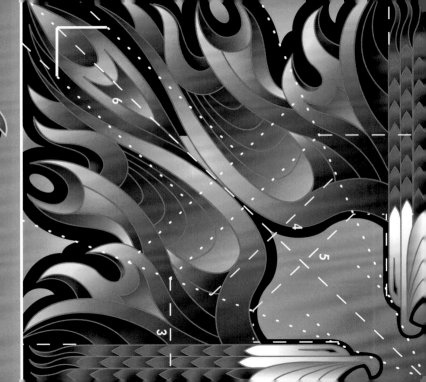

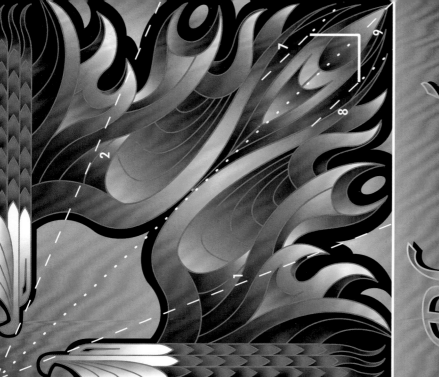

Phoenix

Phoenix

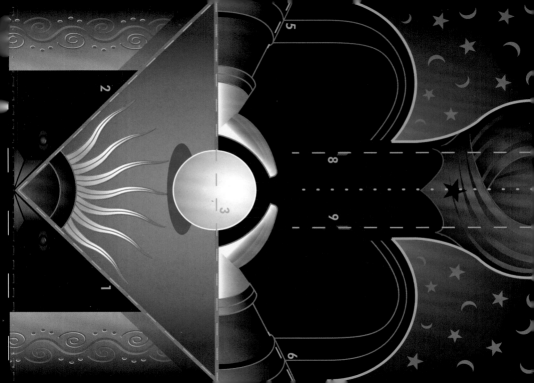

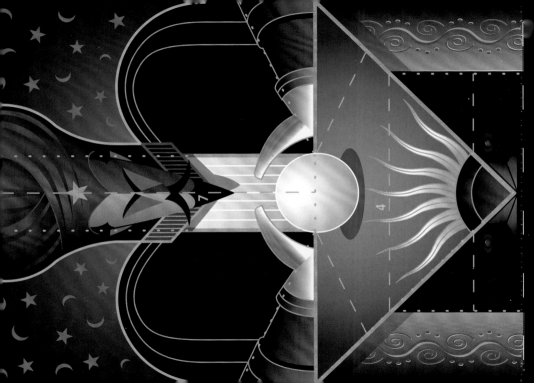

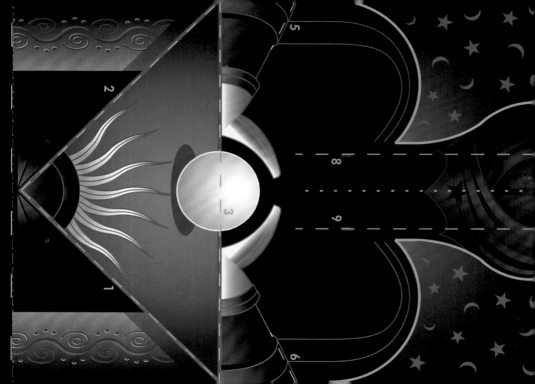

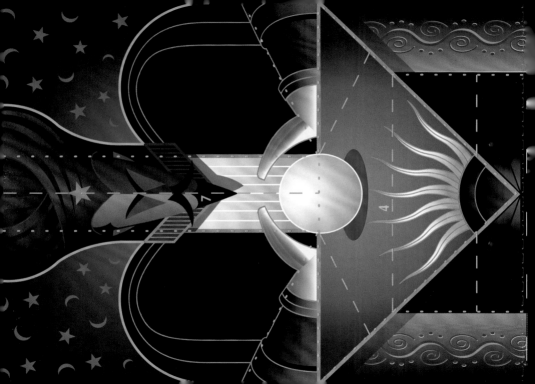